V. 547.
F.

LES
PRINCIPAUX OUVRAGES

DE

CHRETIEN RAUCH

STATUAIRE DE S. M. LE ROI DE PRUSSE.

AVEC UN TEXTE EXPLICATIF

DE

G. F. WAAGEN. D.

PREMIERE LIVRAISON.
CONTENANT LE MONUMENT DU GENERAL COMTE DE BULOW-DENNEWITZ.

SECONDE LIVRAISON.
CONTENANT LE MONUMENT DU GENERAL DE SCHARNHORST.

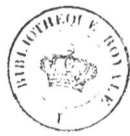

BERLIN
EN COMMISSION CHEZ SCHENK ET GERSTÄCKER.

1827.

PRÉFACE.

La renaissance des beaux arts depuis plus de six lustres a ranimé et vivifié de nouveau l'intérêt qu'ils doivent inspirer à toutes les nations civilisées. Cet intérêt est devenu surtout plus vif et plus général pour les ouvrages de l'art, destinés par les souverains et leur peuples à immortaliser la mémoire des grands événemens ou des personnages les plus célèbres de notre tems d'une manière digne d'eux.

Le plus grand nombre et la partie la plus importante des ouvrages de Mr. Rauch appartient à cette classe, et comprend des monumens nationaux proprement dits. Parmi le grand nombre de personnes faites pour s'y intéresser, il n'y en a proportionnément que fort peu, qui aient l'occasion de les voir et des desseins imparfaits ne peuvent les faire connoître. On peut donc ésperer que le public éclairé verra paraître avec plaisir des desseins tracés sous les yeux mêmes de l'artiste qui seuls pourront leur donner une juste idée de son ouvrage.

L'oeuvre paraitra en livraisons réglées contenant chacune six à sept gravures. Les deux premières livraisons offrent les monumens des Généraux Bulow et Scharnhorst à Berlin, et les suivantes renfermeront les monumens du Prince Blucher érigés à Berlin et à Breslau, le mausolée de la Reine Louise de Prusse à Charlottenbourg, la statue de l'Empereur Alexandre, le monument national du Roi Maximilien de Bavière à Munich, les monumens de Göthe à Francfort sur le Mein, de Frank à Halle etc. etc. Les ouvrages qui ne peuvent être comptés au nombre des monumens publics, ont été ou commandés à l'artiste par des particuliers ou sont les fruits de son loisir. Son génie y a été plus libre, et les ouvrages de ce genre d'un artiste qui s'est tiré d'une manière si heureuse de sujets et d'idées données, doivent avoir pour les amateurs de l'art un attrait particulièr.

Il nous a paru suffisant de choisir pour les statues et les grands reliefs la dimension de sept pouces de hauteur. Quant à l'exécution, on s'est arrêté au genre de gravure à l'eau forte pareille à celle que le public connait et a paru gouter dans les gravures du triomphe d'Alexandre par Thorwaldsen.

Il etait essentiel de donner à ces desseins toute la perfection possible et de les mettre à un prix assez modique pour en faciliter l'acquisition.

Pour les monumens publics on ajoutera aux statues et aux grands reliefs qui se trouvent sur les piedestaux, une vue locale de la pose de ces monumens.

Afin de satisfaire à la préférence que le public pourrait accorder à tel ou tel objet, on a pris les arrangemens nécessaires pour que chaque livraison puisse être acquise séparément.

Enfin on réunira dans un cahier particulier les monumens des Généraux Prussiens, auquel on ajoutera le texte qui s'y rapporte.

* * *

PORTRAIT de RAUCH.

Chretien Rauch, né le 2. Janvièr 1777 à Arolsen, principauté de Waldeck, trouva de bonne heure l'occasion de satisfaire son gout naturel pour la sculpture, d'abord dans sa ville natale chez Mr. Valentin sculpteur de la cour et ensuite à Cassel chez le statuaire Ruhl. Rendu à Berlin en 1797, ses occupations l'empéchèrent pendant plusieurs années de se vouer exclusivement à son art. Il continua cependant à le cultiver d'après les conseils et les directions de Mr. Schadow, Directeur de l'académie des beaux arts. Son talent ayant attiré l'attention de S. M. le Roi de Prusse, Rauch reçut en 1804 la permission de se rendre à Rome, où il se livra entièrement et avec le plus grand zèle à l'étude de son art. Les antiques et Thorwaldsen eurent le plus d'influence sur le développement de son génie. En 1811 le Roi le chargea de la tâche honorable d'exécuter le mausolée de feue la Reine Louise de Prusse. L'exécution de cet ouvrage fournit à l'artiste la première occasion de montrer à quel point il avait porté son art; il justifia parfaitement la confiance du Roi, il mérita et il obtint son suffrage comme celui du public. Cet ouvrage décida de sa carrière. L'Academie des arts de Berlin voulant récompenser dignement son mérite, le nomma en 1815 professeur et membre du Sénat. Depuis cet époque beaucoup d'ouvrages lui furent commandés et lui fournirent l'occasion de montrer que l'on doit à son ciseau dans toutes les branches de l'art. Les détails sur les monumens mêmes paraitront successsissement avec les livraisons.

RAUCH

MONUMENT

DU

GENERAL COMTE DE BULOW-DENNEWITZ.

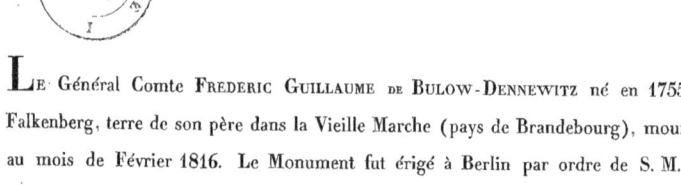

Le Général Comte Frederic Guillaume de Bulow-Dennewitz né en 1755 à Falkenberg, terre de son père dans la Vieille Marche (pays de Brandebourg), mourut au mois de Février 1816. Le Monument fut érigé à Berlin par ordre de S. M. le Roi de Prusse dans l'année 1822 et se trouve placé à droite du nouveau corps de garde; il a en tout 18 pieds de haut; le piedestal et le socle en ont dix.

Pl. I. La statue du Général est exécutée d'un seul bloc de marbre de Carrare, remarquable par la beauté de son grain et par sa dureté. En jettant un grand manteau de cavallerie sur l'uniforme du Général, l'artiste a réussi à réunir d'une manière à la fois simple et heureuse ce qu'en fait de costume le tems réclame et ce que l'art exige. Les talens distingués de Bulow, comme général ont eu le rare bonheur d'être presque toujours couronnés du plus brillant succès. Ainsi l'attitude et l'expression annoncent un courage ferme et une joyeuse confiance.

Pl. II. La même statue prise d'un autre côté.

Pl. III. La partie antérieure du piedestal également en marbre Carrare. Au dessus de l'aigle Prussien idéalisé se trouve placé en caractères de bronze doré l'inscription suivante:
Frederic Guillaume III. au General Comte de Bulow-Dennewitz en MDCCCXXII.

Pl. IV. Le côté gauche du piedestal. Une victoire foulant une hydre à sept têtes, qui quoique agonisante tâche encore de ronger un laurier tout frais, tient dans une attitude, à la fois tranquille et fière, deux couronnes de laurier; elles se rapportent aux deux victoires de Grofs-Beeren et de Dennewitz, et sont en quelque sorte les gages des glorieux succès qui les ont suivies.

Pl. V. La partie postérieure du piedestal. Une victoire tenant de la main droite une lance dans l'attitude du combat et de la main gauche une couronne de laurier, appuyée sur les ailes d'un aigle, plane en avançant sur des forteresses flammandes et françaises dont les noms sont indiqués au bas. L'artiste a voulu exprimer ainsi d'une manière aussi ingénieuse que frappante la rapidité prodigieuse avec laquelle ces conquêtes ont été faites comme au vol.

Pl. VI. Le côté droit du piedestal. Une victoire s'avançant rapidement a déja saisi de la main gauche une branche de laurier, que la main droite défend en brandissant la lance. A son côté on voit le lion Britanique au moment de s'élancer au combat. L'artiste désigne ainsi de la manière la plus simple et la plus heureuse la bataille de Belle-Alliance.

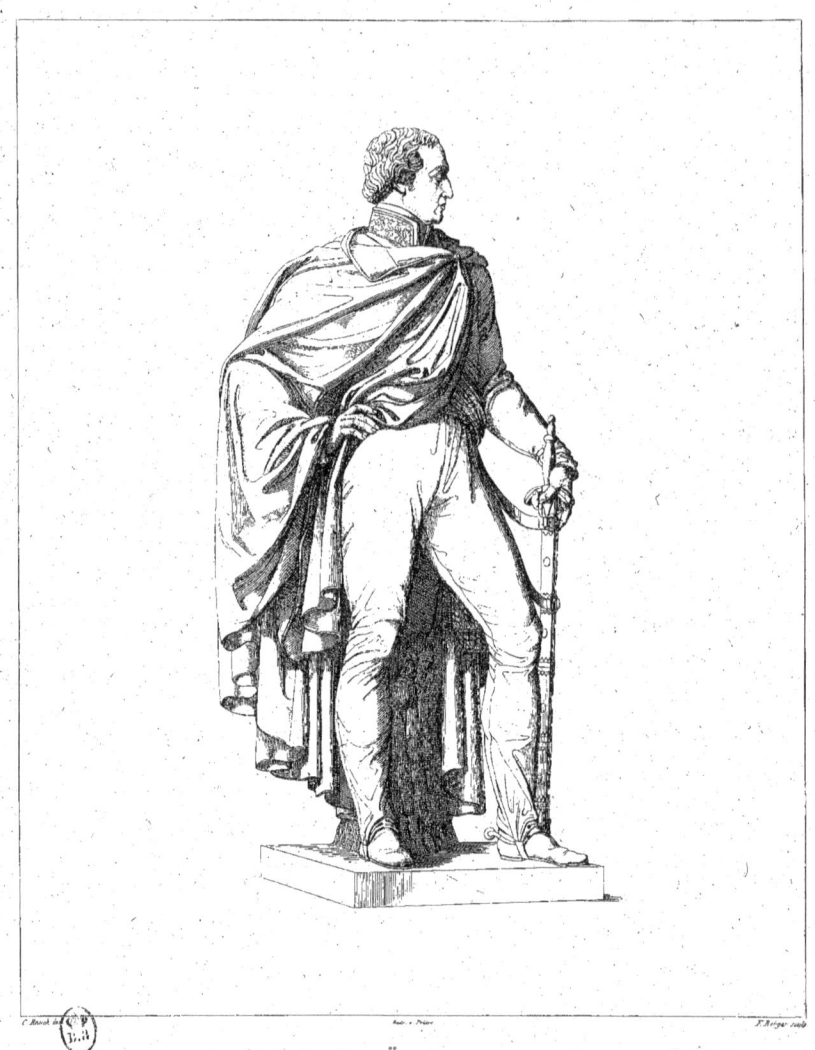

BÜLOW.

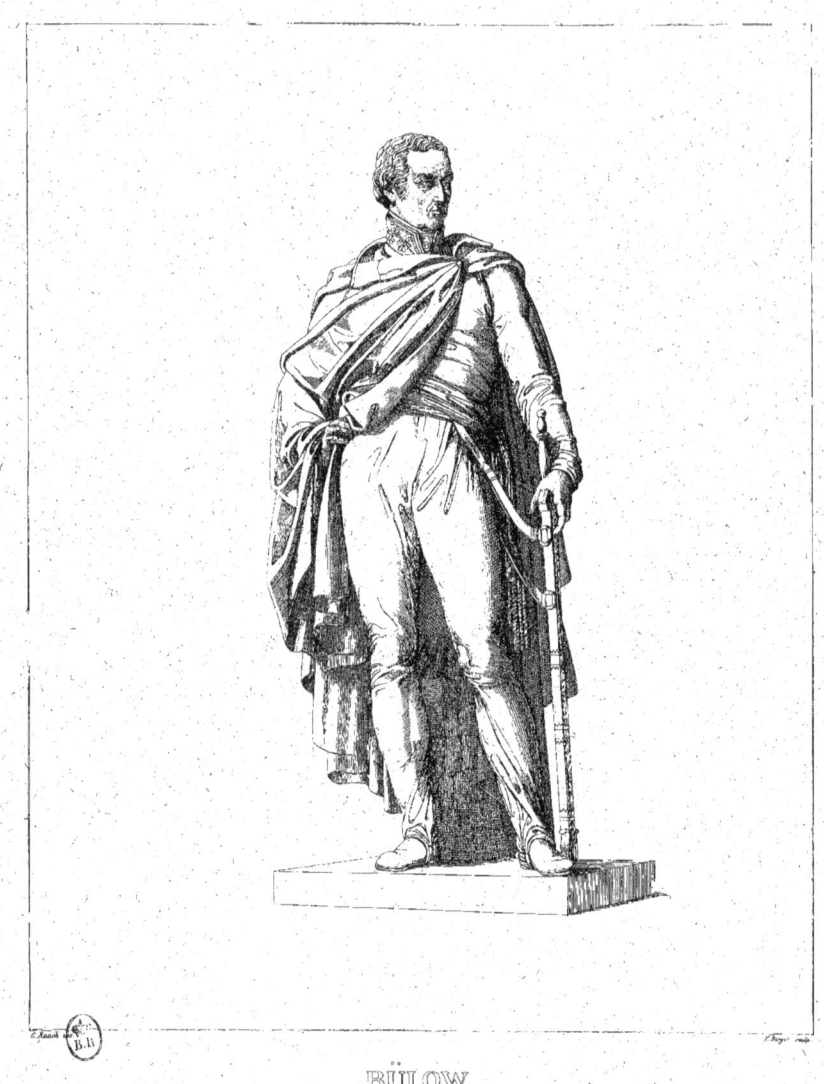

BÜLOW.

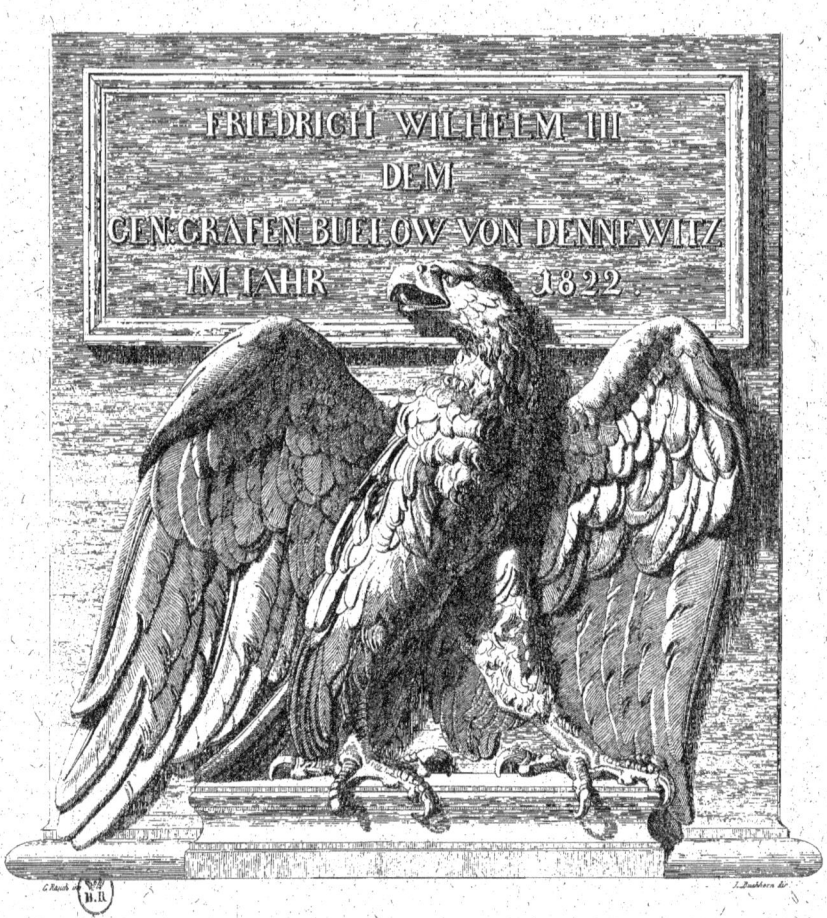

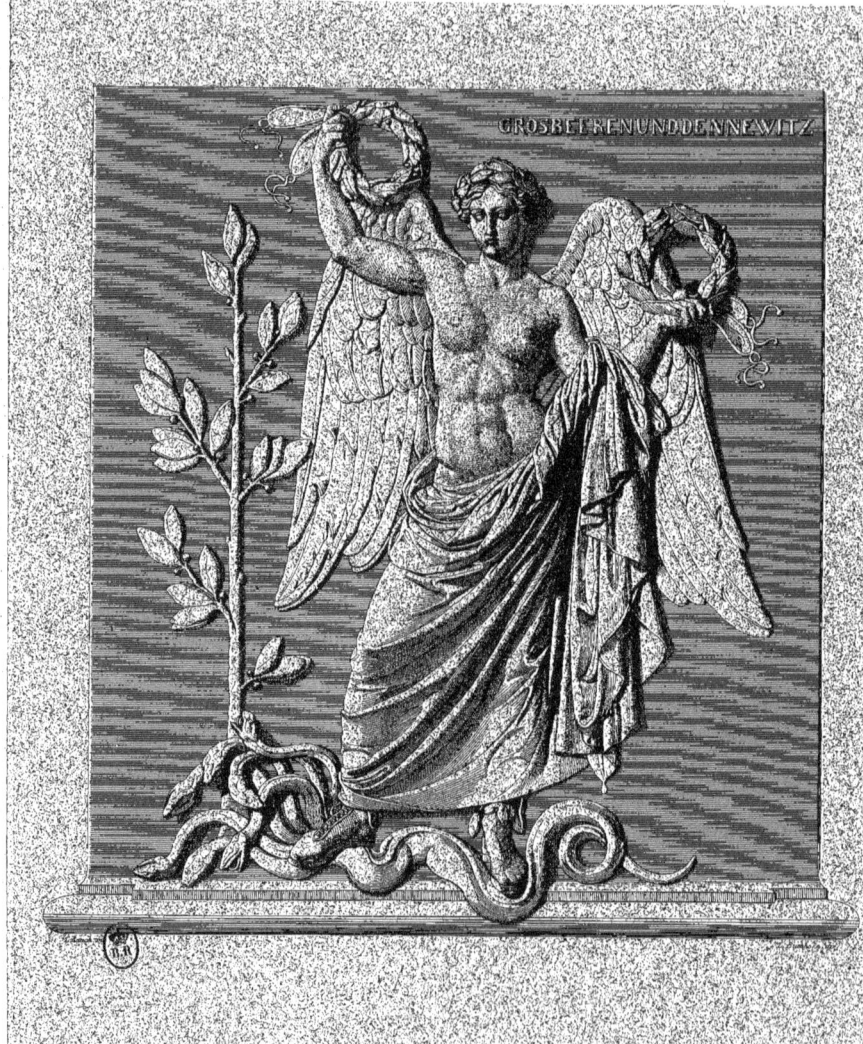

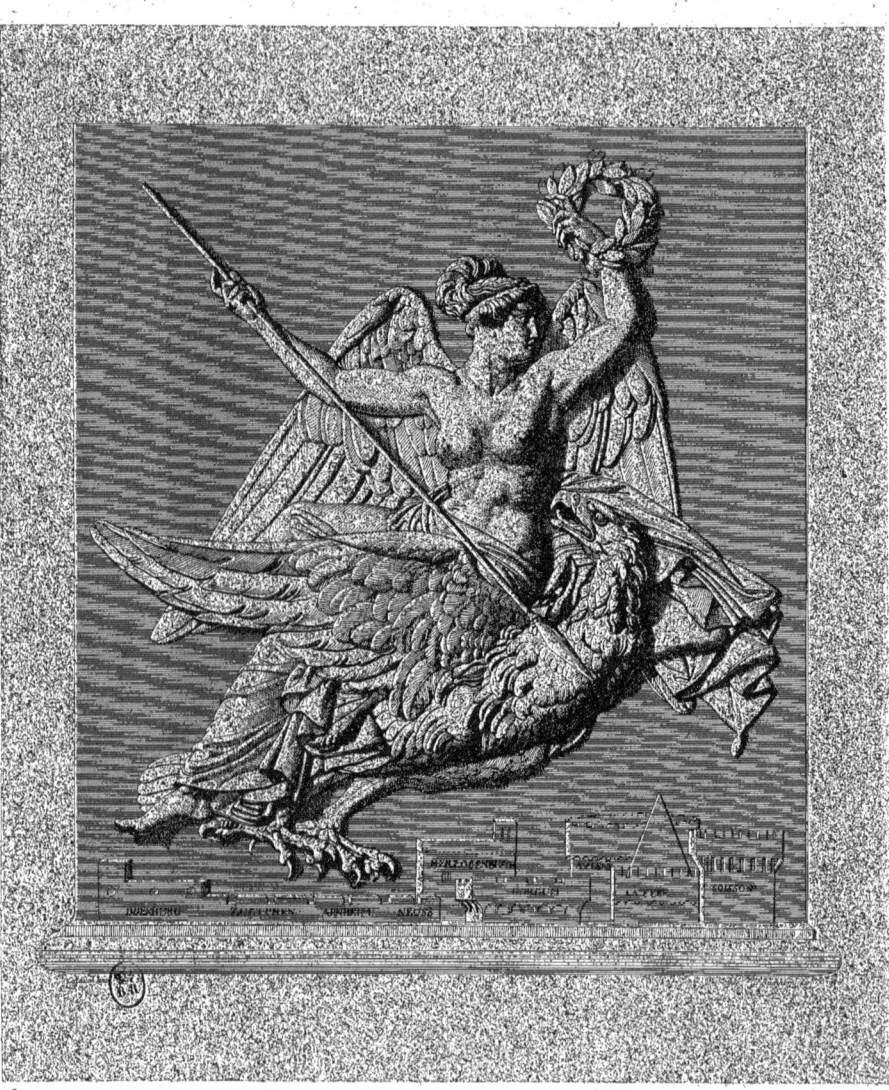

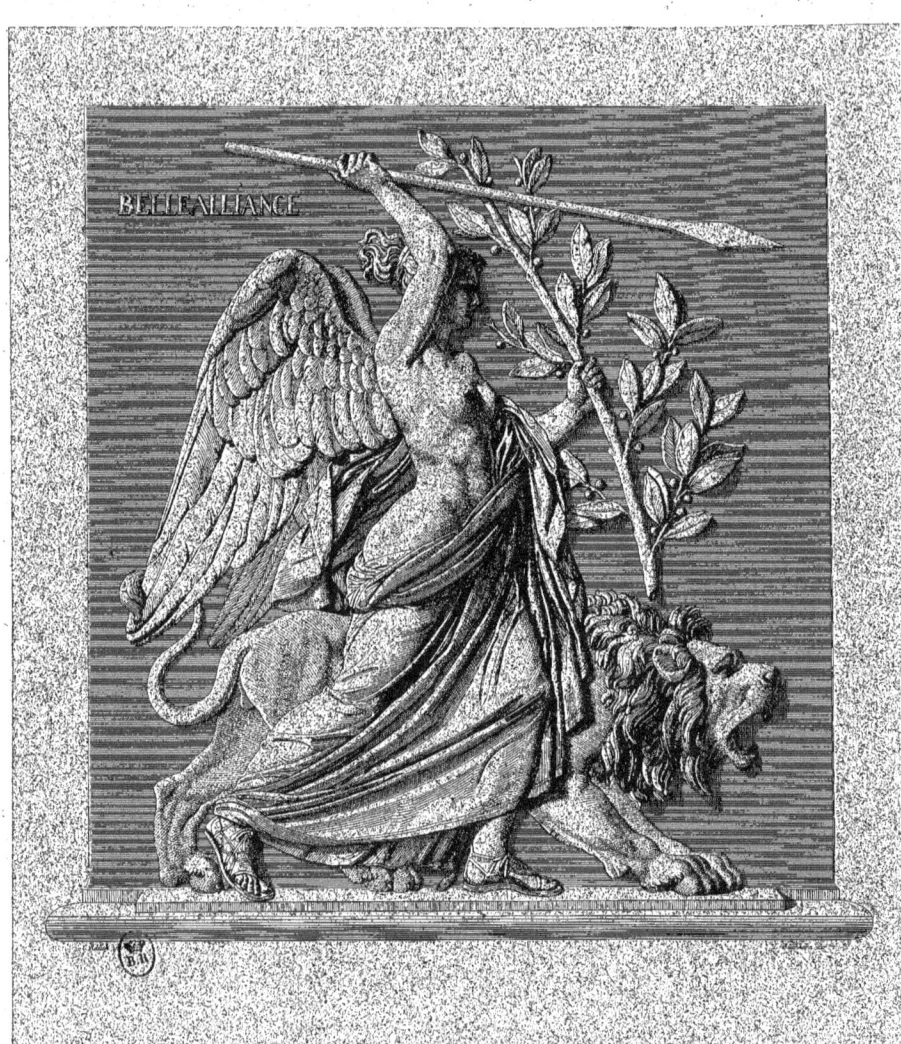

MONUMENT
DU
GENERAL DE SCHARNHORST.

GEBHARD DAVID DE SCHARNHORST né en 1756 à Hämelsen pays d'Hannovre, mourut des suites de ses blessures au mois de Mai 1813 à Prague. Son monument fut érigé à Berlin par ordre de S. M. le Roi de Prusse en 1822 et se trouve placé à gauche du nouveau corps de garde: il a en tout 18 pieds de hauteur, le piedestal et le socle en ont dix.

PL. I. La statue du Général de Scharnhorst est taillée, ainsi que celle du Général Comte de Bulow, d'un seul bloc de marbre de Carrare de la plus grande beauté, et drappée de la même manière. Scharnhorst reçut de la part du Roi de Prusse la tâche honorable de préparer par l'organisation et l'instruction de l'armée les glorieux événements, qui eurent lieu plus tard et il annonce par l'attitude de sa main droite les hautes pensées qui l'occupent. Dans la même intention le Général tient dans la main gauche un rouleau, tandis que Bulow, qui eut une part si éminente au succès de l'action même porte la main à son glaive. Par une autre idée très ingénieuse de l'artiste, Scharnhorst s'appuye sur le tronc d'un laurier dont les branches sont coupées, mais qui en pousse de nouvelles à sa racine: c'est indiquer, que Scharnhorst s'est montré digne de la confiance royale, et qu'il a planté et cultivé sur un bon sol l'arbre, dont il ne lui a pas été donné de voir et d'admirer la couronne.

PL. II. La même statue vue d'un autre côté.

La partie antérieure du piedestal en marbre de Carrare est ornée d'un aigle entièrement pareil à celui qui se trouve sur le monument de Bulow. L'inscription en caractères de bronze doré, porte:

FREDERIC GUILLAUME III. AU GENERAL DE SCHARNHORST EN MDCCCXXII.

PL. III. Le côté gauche du piedestal. Pour exprimer d'une manière frappante le caractere particulier du génie de Scharnhorst on ne pouvoit rien choisir de plus approprié, que Minerve sous les differens caractères que la pensée des anciens lui a donnés. On la voit ici debout et élevée devant son temple, qui est indiqué sur l'arrière-plan, comme protectrice des sciences et instructrice de l'intelligence humaine. Le livre, qu'elle éclaire d'un flambeau et sur lequel elle fixe l'attention, offre les noms des auteurs les plus célèbres sur l'art de la guerre: tels que Montecuculi, Vauban, le Comte de Schaumbourg-Lippe, le Comte Maurice de Saxe, Frédèric II. et Scharnhorst lui même. C'est avec intention que l'artiste a choisi les noms des généraux, qui prouvèrent leurs théories par leurs actions, car Scharnhorst les aimait de préférence et les prenoit pour base de ses leçons. Il avait été en relation avec le Comte de la Lippe, qui lui avait enseigné le premièr l'art de la guerre, et qui l'avait en quelque sorte initié au metier des armes. Des deux jeunes gens qui se tiennent à côté de Minerve, l'un prête une attention très marquée aux paroles de la déesse, tandis que l'autre est occupé à les écrire.

Pl. IV. La partie posterieure du piedestal, représente Minerve qui préside aux armemens. L'arbre coupé par la figure à genoux est déja comme fût de lance dans les mains de celle qui est debout et qui voit avec un joyeux étonnement la déesse le transformer en arme, en y ajustant le fer.

Pl. V. Côté droit du piedestal. Il ne suffit pas que Minerve donne de l'instruction et des armes à ses disciples, elle les conduit ainsi équipés au combat, et nous la voyons donc ici dans le caractère que les Grècs indiquaient par le mot de πρόμαχος. Pendant qu'à son exemple l'un des jeunes gens s'avance vivement avec la lance, l'autre est occupé à suivre de l'oeil les mouvemens de la déesse qui élève le bouclier pour protéger, et agite la lance pour combattre. Sur l'arrière-plan l'olivier et l'oiseau, symbole de la sagesse, indiquent clairement qu'elle n'enseigne et n'exerce la guerre que pour ramener la paix et les arts.

Ces trois momens principaux dans leur suite naturelle, occupent les trois côtés du monument, et l'artiste a regretté de n'avoir pu, faute de place, exprimer d'une manière convenable les services anterieurs de Scharnhorst dans la campagne de l'année 1807.

Pl. VI. Vue de l'emplacement, qu'on a donné aux monumens des Generaux de Bulow et de Scharnhorst. Le beau dessin de l'architecture des piedestaux qu'on embrasse ici d'un coup d'oeil est l'ouvrage de Mr. Schinkel, Architecte du Roi.

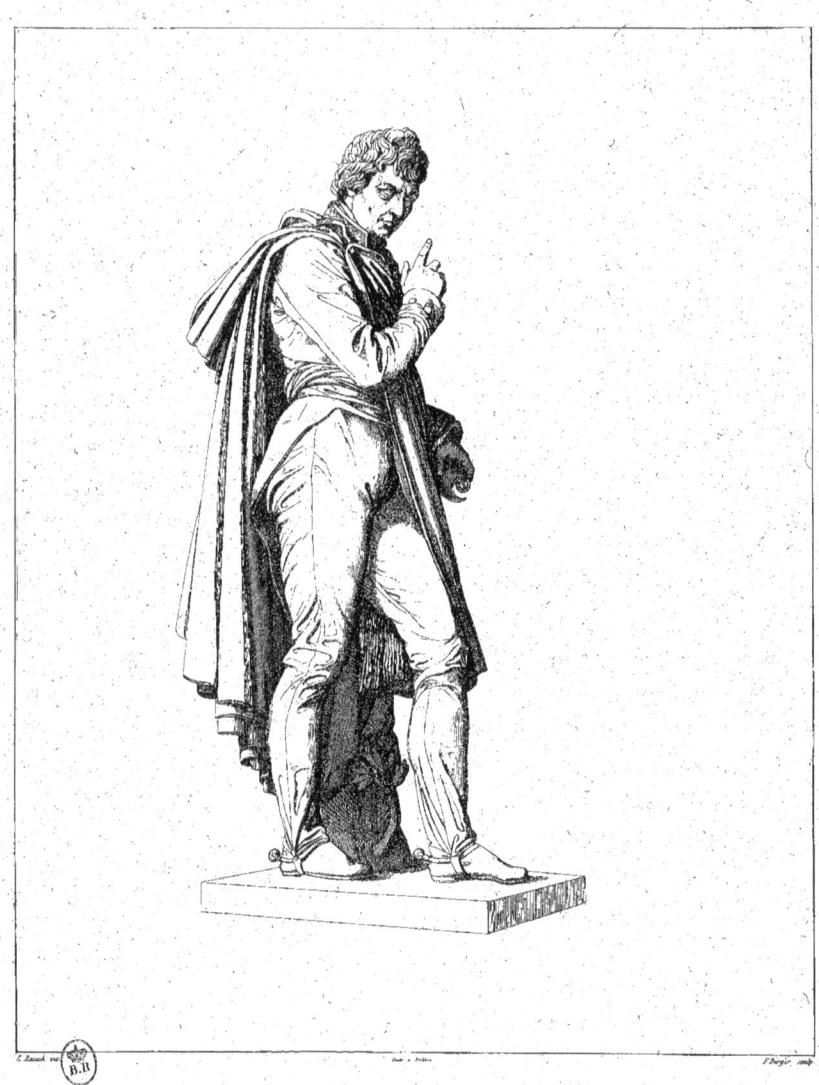

SCHARNHORST.

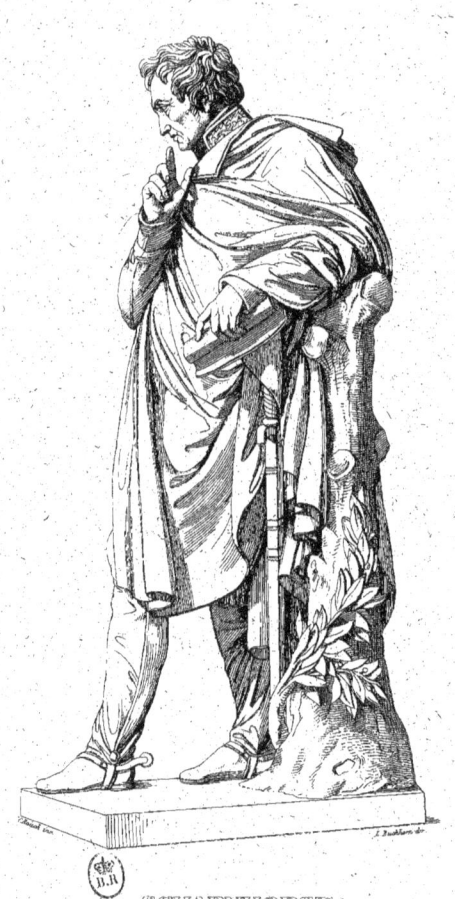

SCHARNHORST.

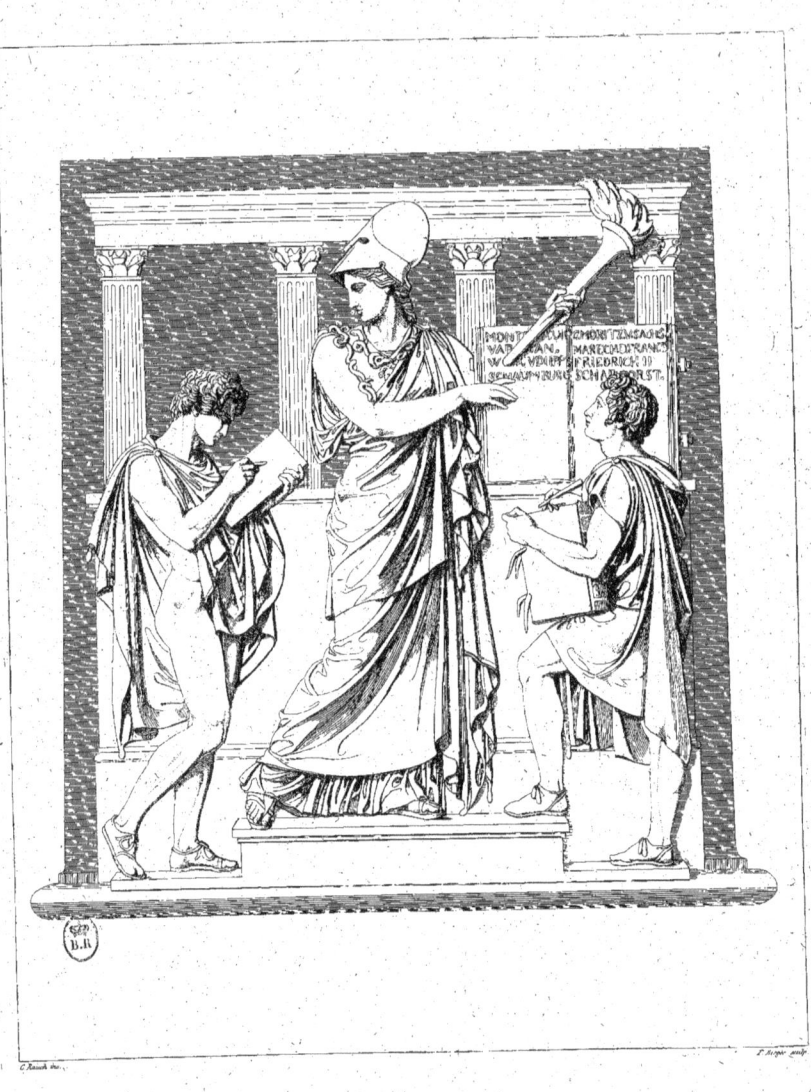

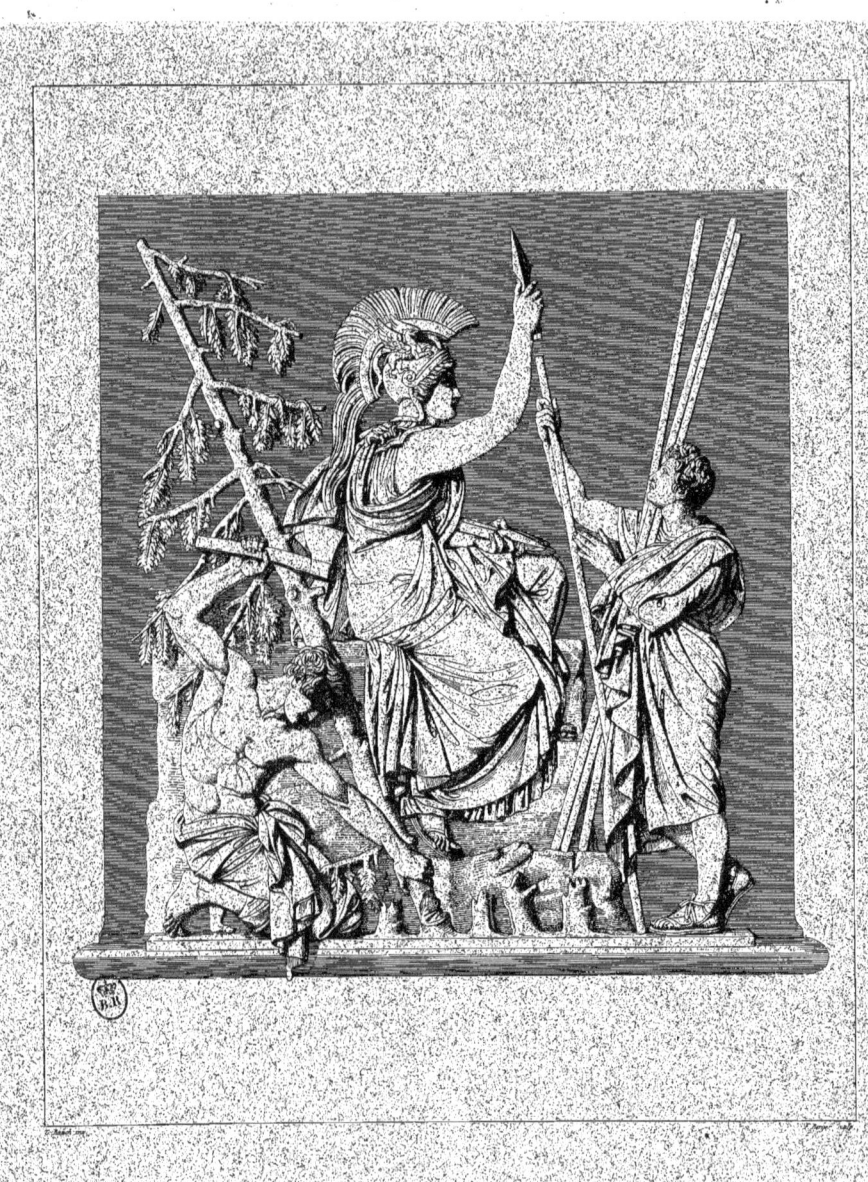

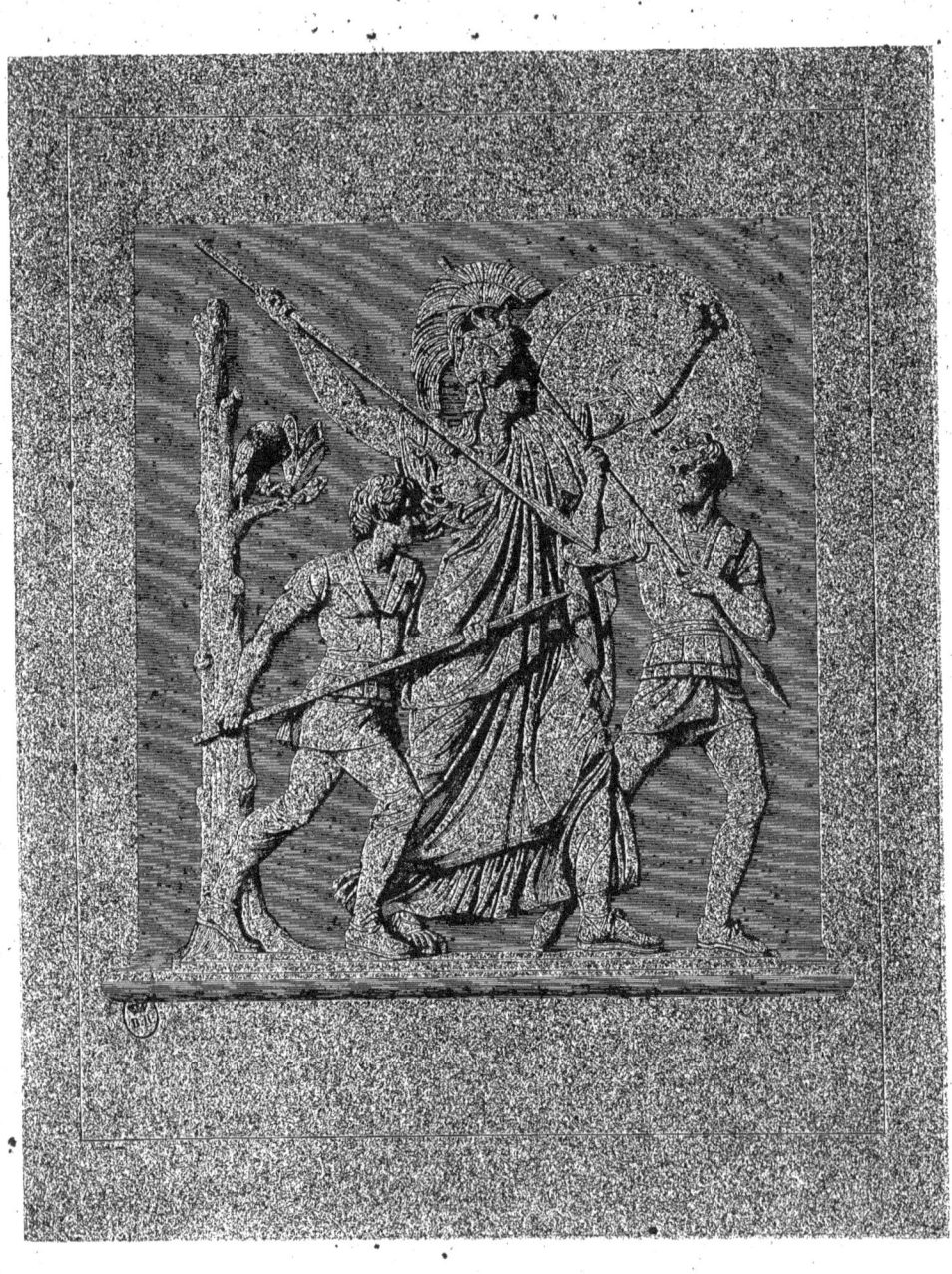

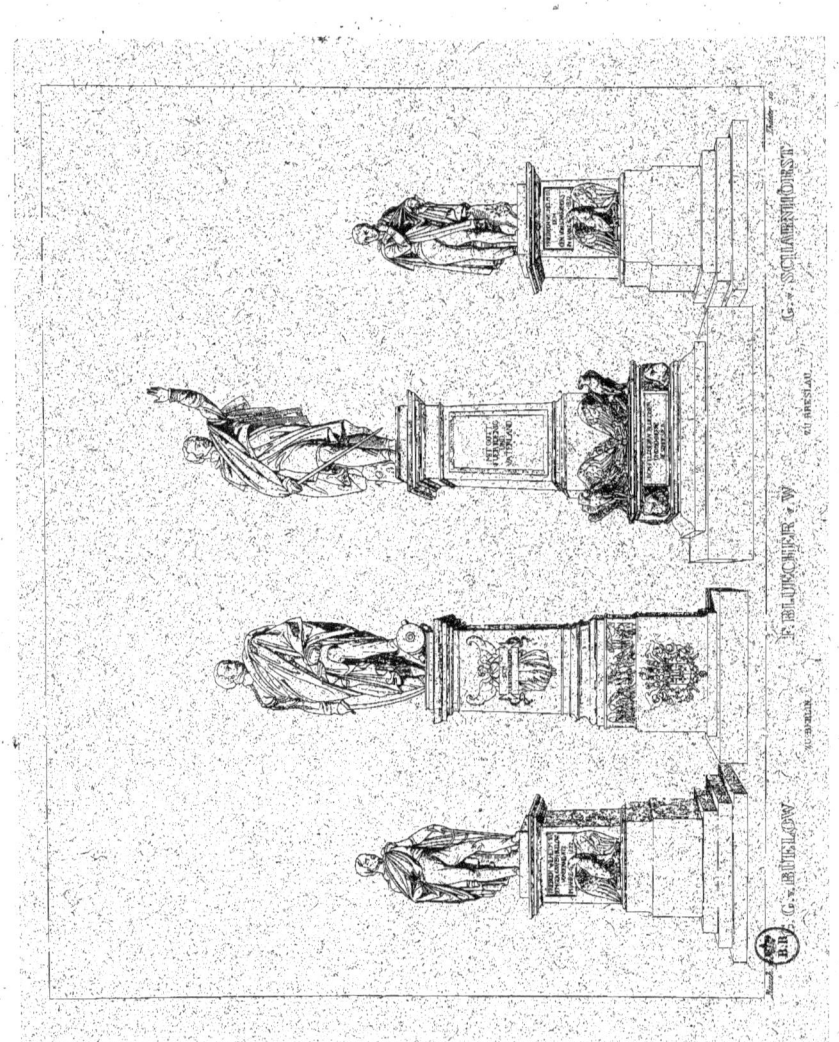

www.ingramcontent.com/pod-product-compliance
Lightning Source LLC
Chambersburg PA
CBHW030122230526
45469CB00005B/1756